雨ニモマケズ

宮沢賢治・作

柚木沙弥郎・絵

雨(あめ)ニモマケズ

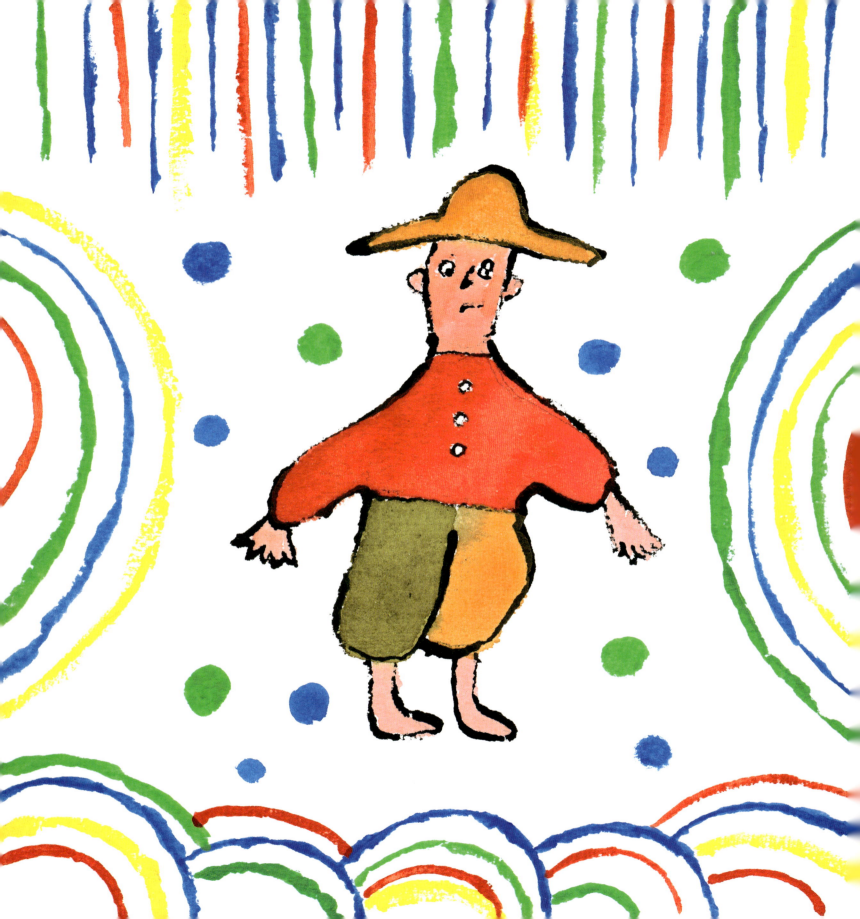

風(かぜ)ニモマケズ

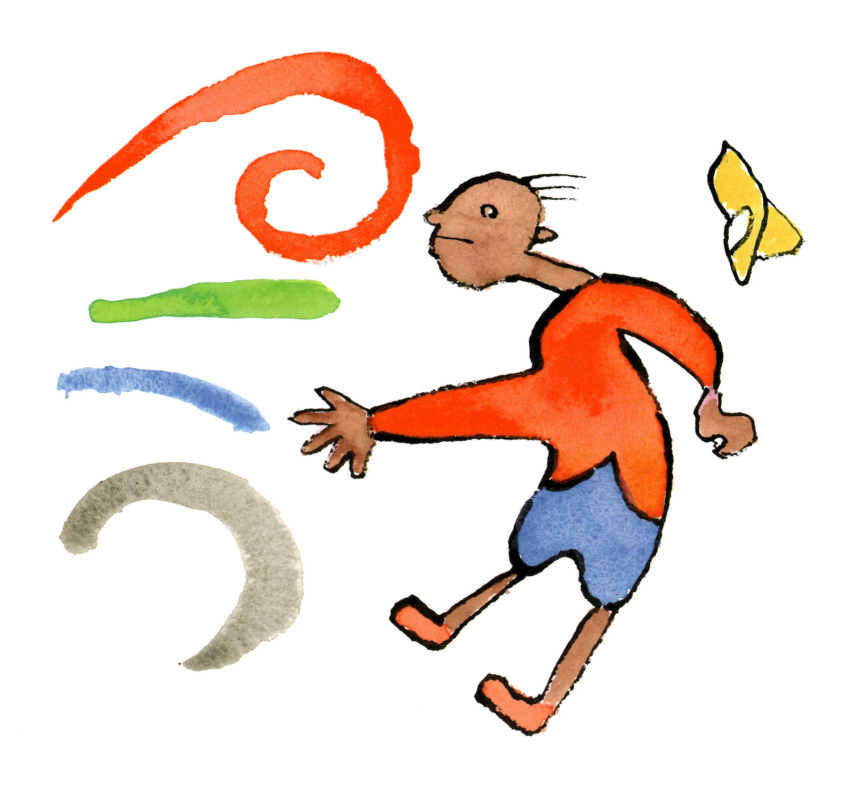

雪(ゆき)ニモ

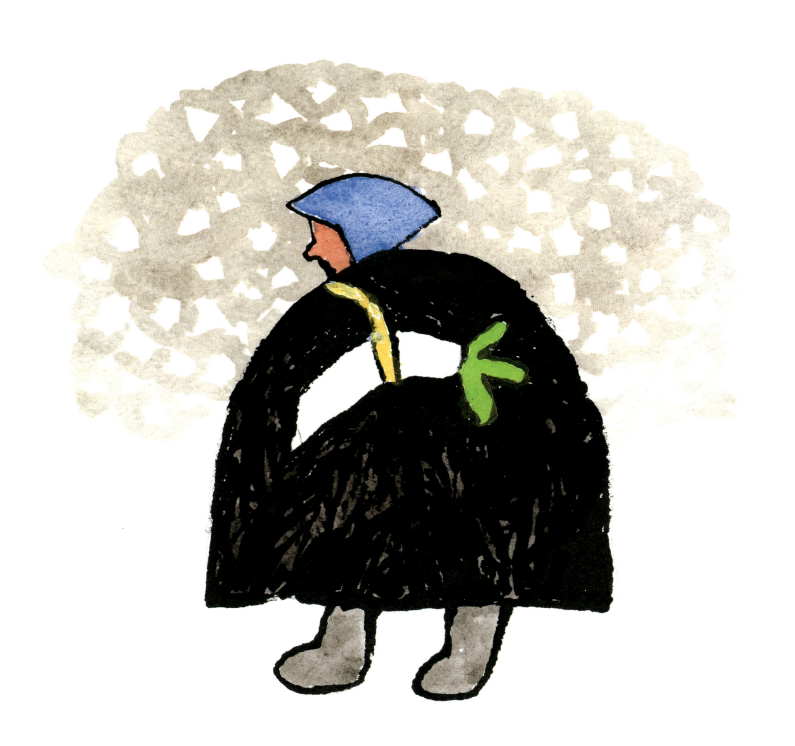

夏ノ暑サニモマケヌ

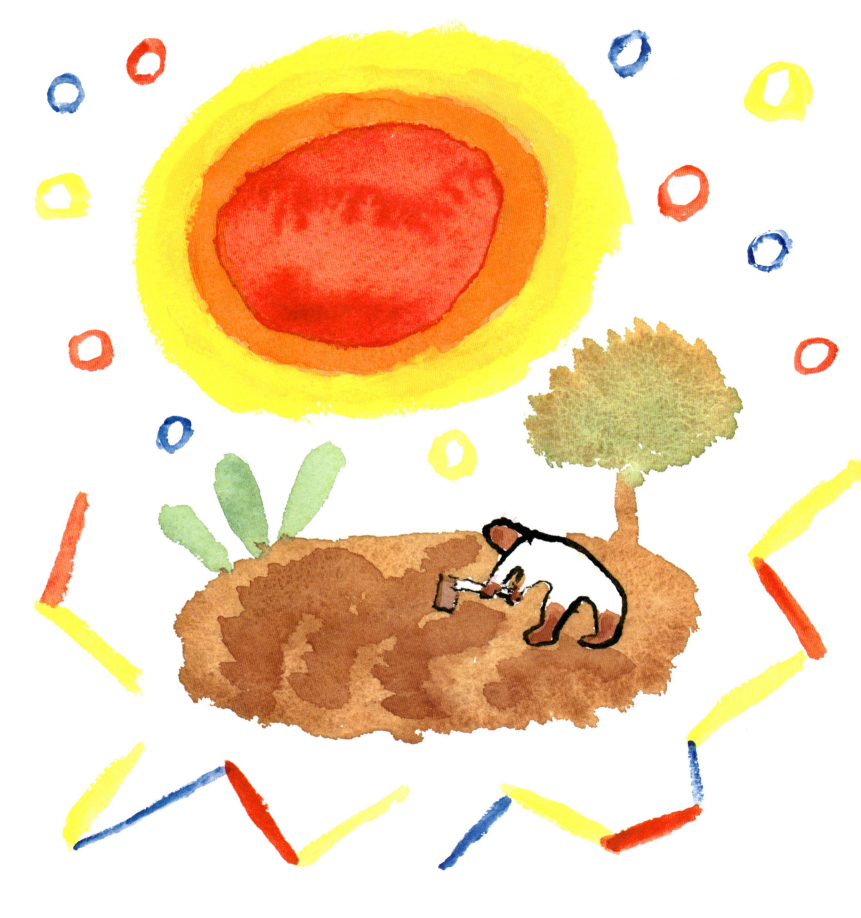

丈夫(じょうぶ)ナカラダヲ

モチ

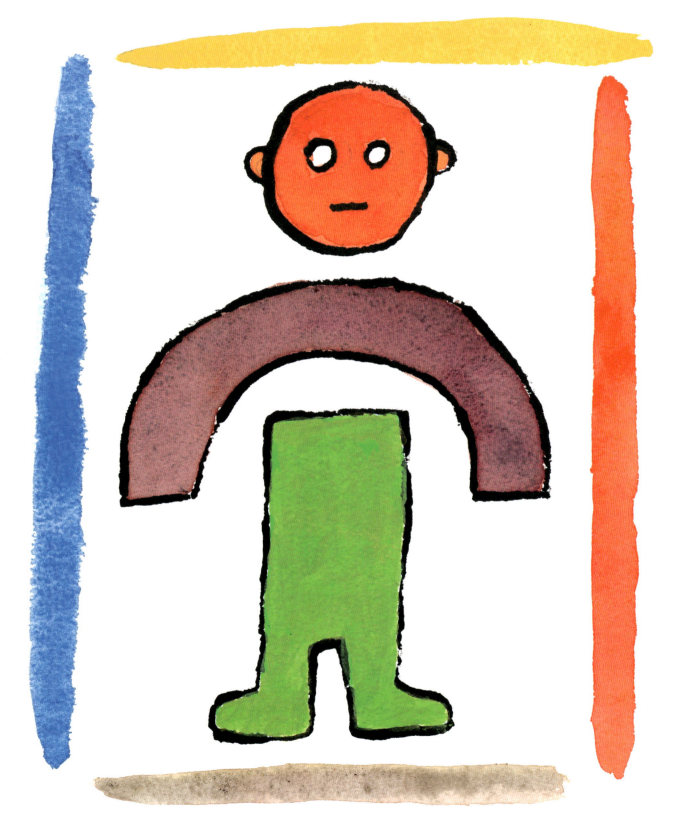

欲(よく)ハナク
決(けっ)シテ瞋(いか)ラズ
イツモシズカニ
ワラッテイル

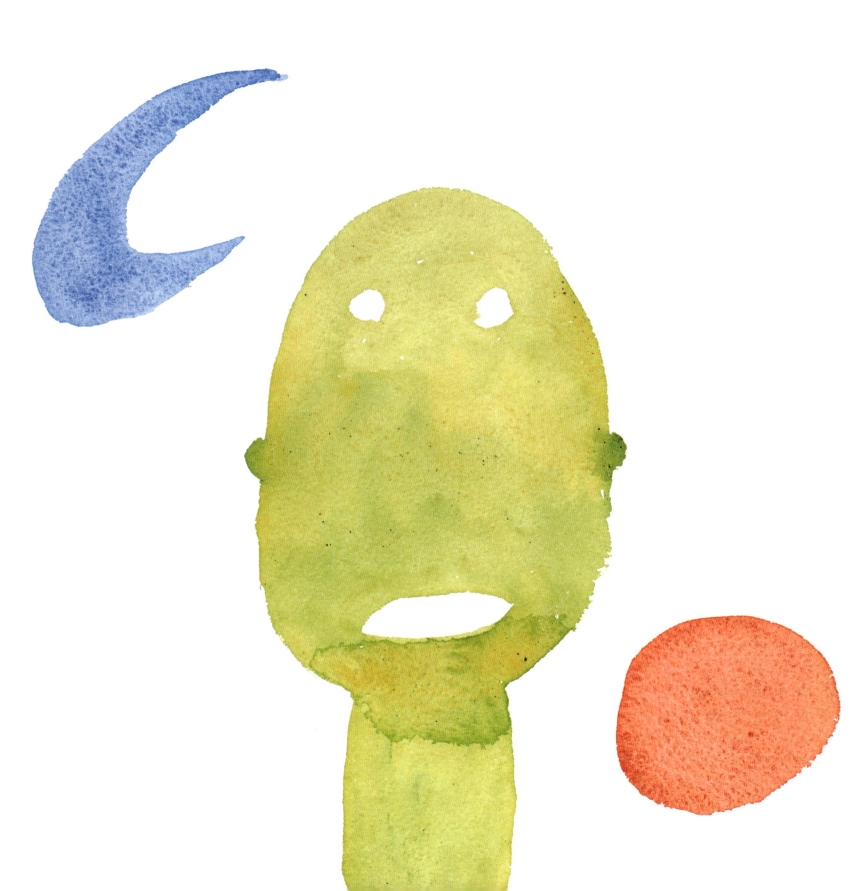

一日ニ玄米四合ト
味噌ト
少シノ野菜ヲタベ

アラユルコトヲ
ジブンヲ
カンジョウニ入ィレズニ

ヨクミキキシ
ワカリ
ソシテワスレズ

野原ノ松ノ林ノ蔭ノ
小サナ萱ブキノ
小屋ニイテ

東ニ病気ノコドモアレバ
行ッテ
看病シテヤリ

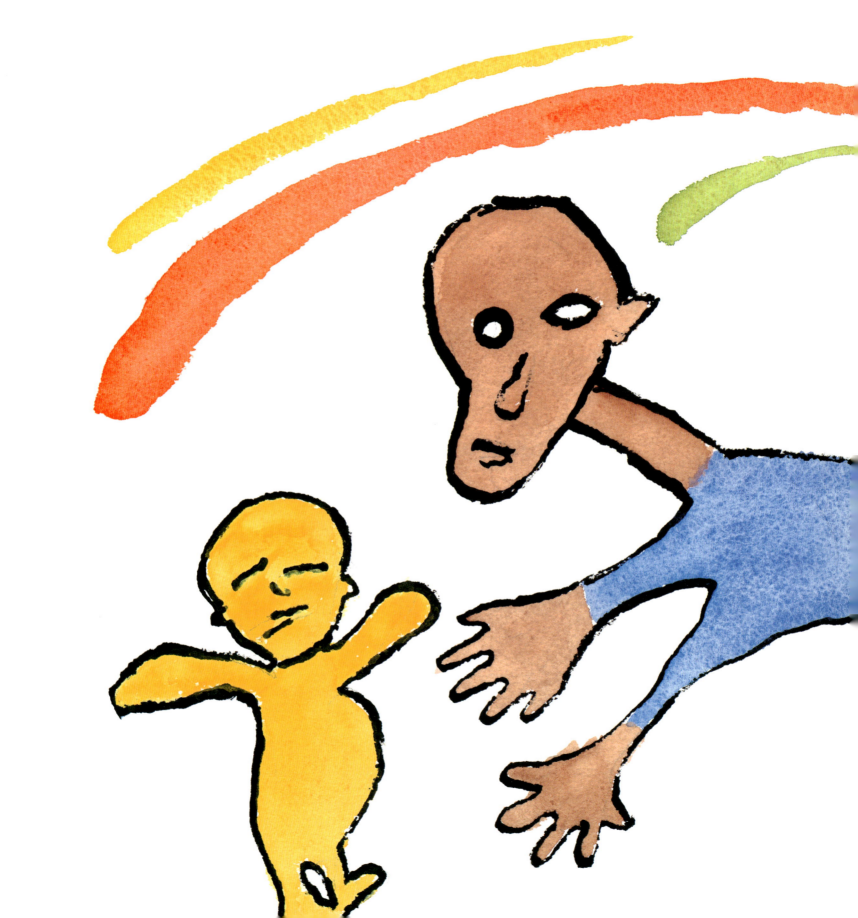

西ニツカレタ母アレバ
行ッテ
ソノ稲ノ束ヲ負イ

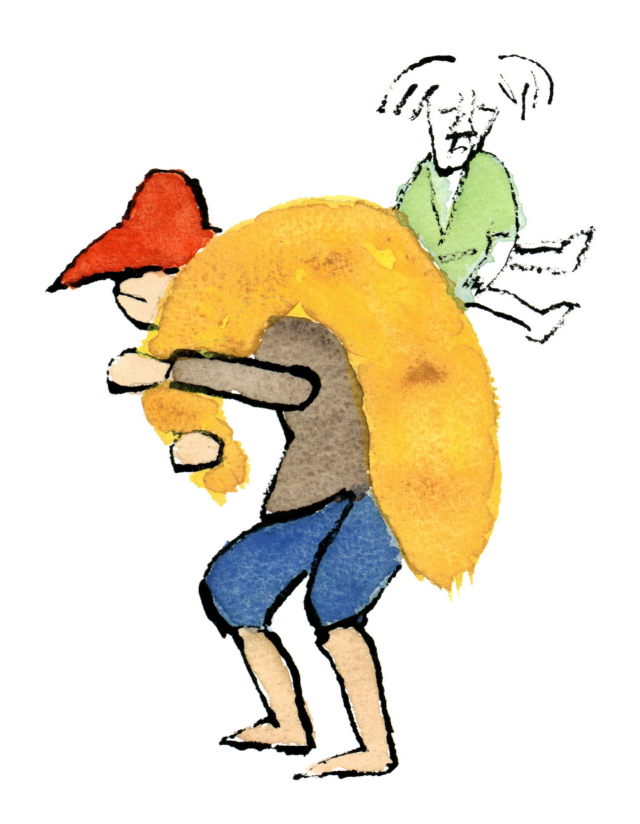

南ニ死ニソウナ人アレバ
行ッテ
コワガラナクテモ
イイトイイ

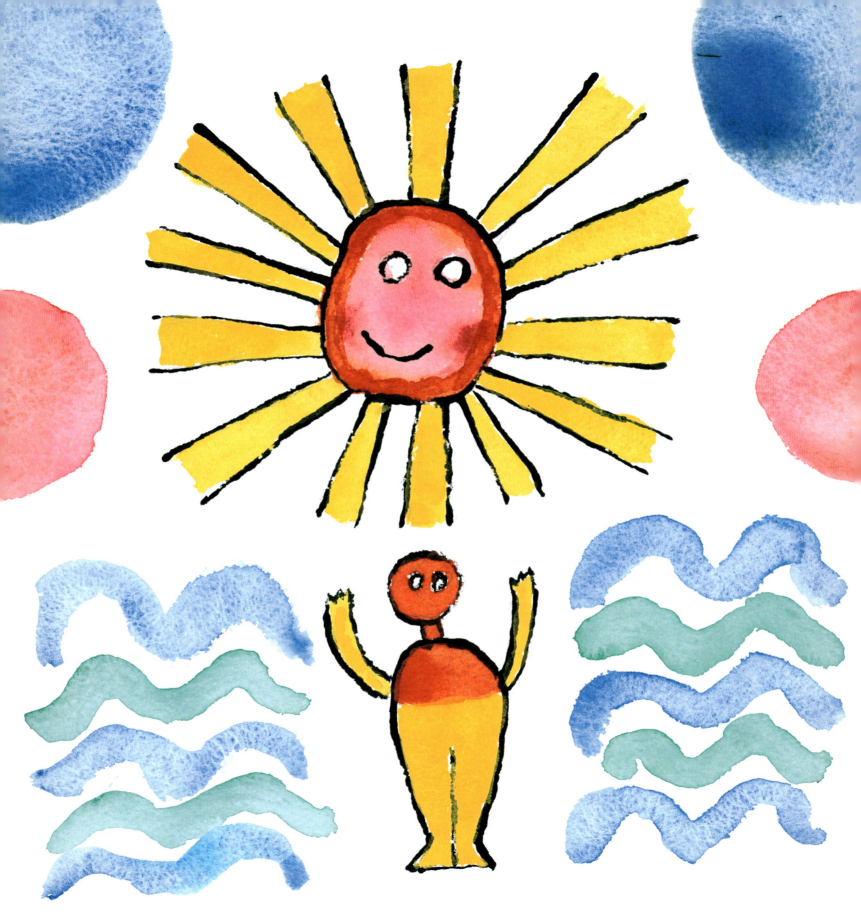

北(きた)ニケンカヤ
ソショウガアレバ
ツマラナイカラ
ヤメロトイイ

ヒデリノトキハ
ナミダヲナガシ

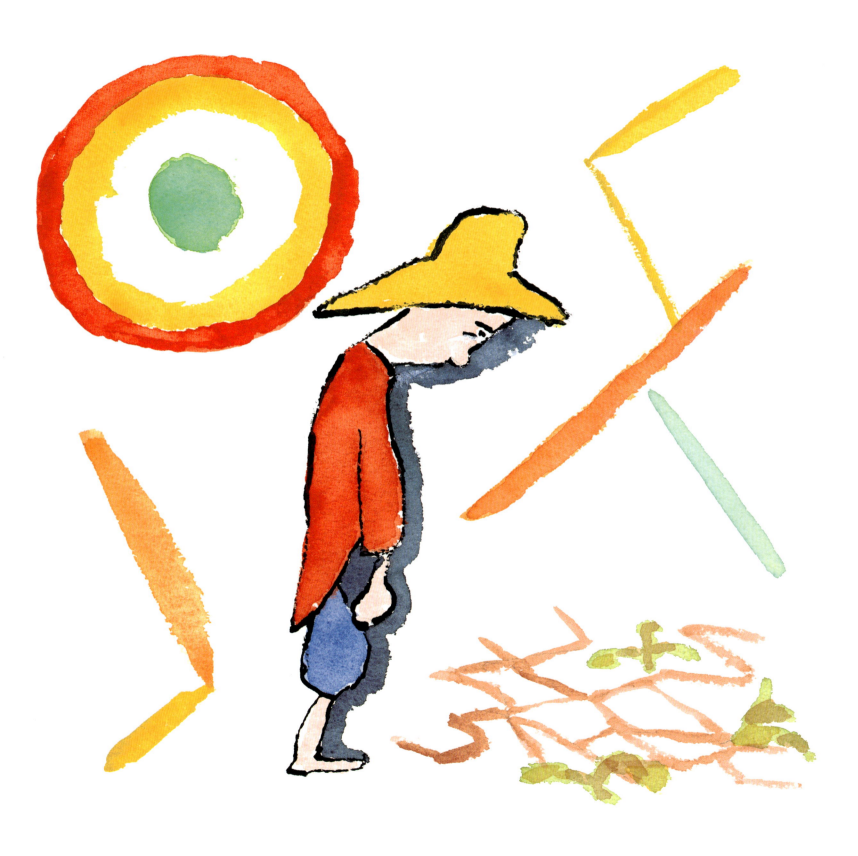

サムサノナツハ
オロオロアルキ

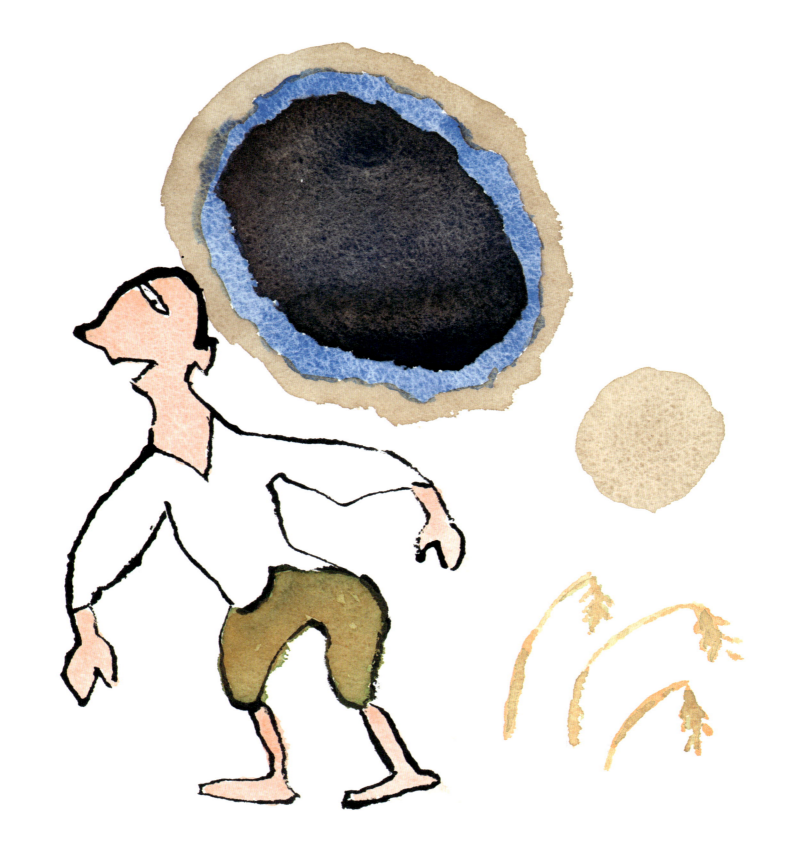

ミンナニ
デクノボートヨバレ
ホメラレモセズ
クニモサレズ

ソウイウモノニ
ワタシハナリタイ

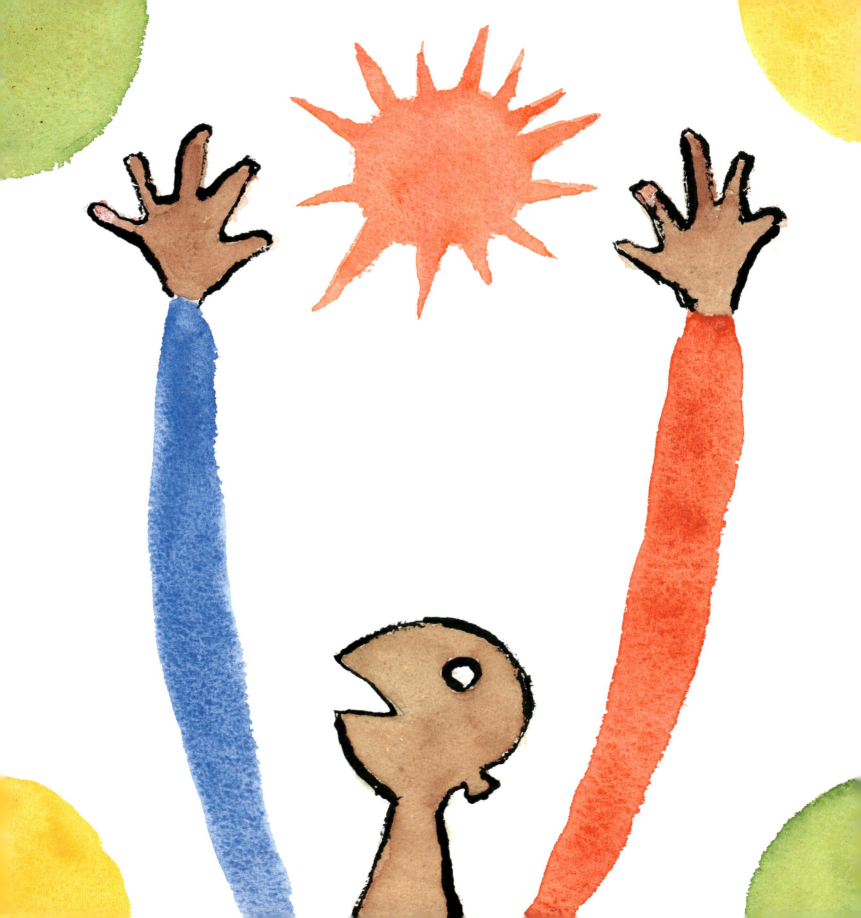

「行ッテ」という言葉こそが大事なんだよ、と賢治の弟である祖父が私に教えてくれました

文・宮沢和樹

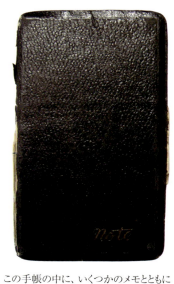

この手帳の中に、いくつかのメモとともに「雨ニモマケズ」が、書きつけられていた。

11・3 この数字が「雨ニモマケズ…」の文章の最初に書かれています。昭和六年の一一月三日だろうと言われています。宮沢賢治が亡くなる二年前です。賢治の死因は結核でしたが昭和六年の一一月頃はきっと苦しい時期だったろうと思うのです。

私の祖父、清六は賢治の八才年下の弟です。その祖父が、『雨ニモマケズ』は賢さんは作品として書いたのではないよ。あれは祈りだよ。」と言っていたのが心に焼きついています。

賢治の死後祖父は兄のトランク一杯に作品の原稿用紙を入れ、東京の「モナミ」というレストランで、詩人の高村光太郎氏、草野心平氏、他十数名の前に、そのトランクを出したそうです。そしてその時に初めて「雨ニモマケズ」手帳がトランクのポケットから発見されたと伝記には記されています。

あくまでも私の考えですが、あれほど兄の作品を世の中に紹介しようとしていた祖父が、皆さんの前に原稿が入ったトランクを出す前にポケットを事前に調べない訳がないな、と思うのです。表現の仕方が適切かどうかはわかりませんが、祖父は兄宮

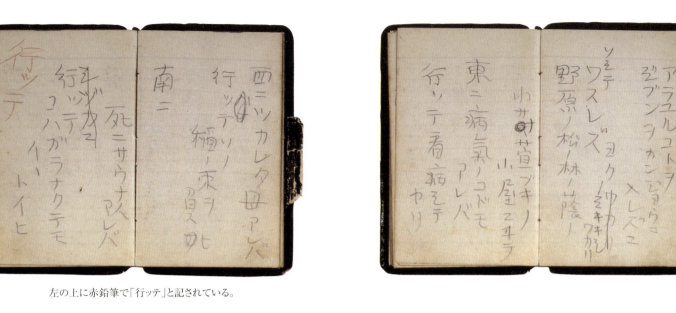

左の上に赤鉛筆で「行ッテ」と記されている。

　宮沢賢治の有能なプロデューサーだったと考えます。モナミで皆さんがポケットから「雨ニモマケズ」手帳を発見し、どのような反応をするのか祖父はきっとわかっていたのではないかしらと。「雨ニモマケズ」が初めて活字になったときには、題名は「十一月三日」でした。なぜなら賢治本人が作品として書いていないから日付が題になっていたのでした。それが今は代表作になっているという訳です。

　祖父は私に「この作品は後半が大事なんだ」と教えてくれました。

　「東ニ病気ノコドモアレバ行ッテ看病シテヤリ　西ニツカレタ母アレバ行ッテソノ稲ノ束ヲ負ヒ…」と東西南北に書かれたこの部分の「行ッテ」が特に大事だと言うのです。活字になると「行ッテ」は三ヶ所ですが原文だと四ヶ所書かれています。「北ニケンクワヤショウガアレバツマラナイカラヤメロトイヒ」には「行ッテ」が入っていません。ところが原文の手帳を見ると「北ニ…」の前のページに赤鉛筆で「行ッテ」が書かれているのです。おそらく祖父は四ヶ所目に「行ッテ」を入れるのを、前ページに書かれていたために躊躇したのではないかと思うのです。この事とは別にしても、「行ッテ」が何故大事なのかというと。賢治にとって「法華経」をこの世で実践することがなにより大事であり、知恵や知識があっても行動しなければ意味がないからです。行動こそ「行ッテ」なのだそうです。

最後のページには、日蓮上人の曼荼羅がこのように書かれています。

南無無邊行菩薩
南無上行菩薩
南無多寶如來
南無妙法蓮華経
南無釈迦牟尼佛
南無浄行菩薩
南無安立行菩薩

ここからもなぜ「行ッテ」が四ヶ所なのか理解できるのです。

宮沢賢治の詩碑は全国に数百ヶ所あるようですが一番最初の碑は岩手県花巻市の「羅須地人協会」跡に建つ高村光太郎揮毫の「雨ニモマケズ」の碑です。その碑には「行ッテ」が書かれている後半部分が記されています。全文あるいは前半部分ではありません。

その理由を、祖父清六からはっきり聞いたことはありません。

＊羅須地人協会→教職を退職した後に賢治が作った私塾。様々な講義を行い、音楽鑑賞なども楽しんだ。
＊高村光太郎揮毫の碑→高村光太郎は宮沢家と縁があった。詩碑を作るにあたって、まず光太郎が毛筆で書き、その字を元にして石が彫られたことをさしている。

●本書は『新修 宮沢賢治全集』（筑摩書房）を底本としましたが、行変えはそれに準じておりません。原文の旧字に関しては、現代の表記を使用しています。

●手帳に直筆で「ヒドリ」と記されている箇所については、その後の研究によってさまざまな説がとなえられているが、本書では「ヒデリ」と記したかったのではないかという説を採用した。

資料提供
林風舎

絵・柚木沙弥郎〈ゆのき・さみろう〉

一九二二年、東京生まれ。女子美術大学名誉教授。
洋画家の父を持ち、東京大学で美術史を学ぶが、戦争で勉学が中断され、戦後、父の郷里である岡山県の倉敷にある大原美術館に勤務。そこで民藝運動を牽引する柳宗悦らと親交を持つようになった。その後、芹沢銈介に師事し、型染めを手がける。布への型染めの他、さまざまな版画やガラス絵などの作品にも挑戦し、絵本やポスターの制作、装丁やイラストレーションなど幅広いジャンルで活躍。一九五八年に第一回〈宮沢賢治賞〉を受賞。ベルギーのブリュッセル万国博覧会で銅賞、一九九〇年に第一回〈宮沢賢治賞〉を受賞。国内にとどまらず、二〇〇八年よりパリで個展を開催。
二〇一五年にフランス国立ギメ東洋美術館に多くの作品が収蔵された。
はじめての絵本『魔法のことば』(エスキモーのことば:金関寿夫/訳 クラフトスペースわ)
一九九六年に〈子どもの宇宙国際図書賞〉を受賞。同書は、二〇〇九年に福音館書店版が刊行された
『せんねんまんねん』(まど・みちお/詩 理論社)で〈産経児童出版文化賞美術賞〉を受賞。
そのほかの絵本作品に『トコとグーグーとキキ』(村山亜土/作 福音館書店)『雉女房』(村山亜土/作
『そしたら そしたら』(以上、福音館書店)『つきよのおんがくかい』(山下洋輔/作
『ぜっぽうの濁点』(原田宗典/作 教育画劇)など、多数。

雨ニモマケズ

作/宮沢賢治
絵/柚木沙弥郎
巻末エッセイ/宮沢和樹
発行者/木村皓一
発行所/三起商行株式会社
電話 0120-645-605
〒581-8505 大阪府八尾市若林町1-76-2
編集/松田素子
デザイン/タカハシデザイン室
協力/林風舎
印刷・製本/丸山印刷株式会社
発行日/初版第1刷 2016年10月15日
　　　　第2刷 2017年9月13日

落丁・乱丁本はお取り替えいたします。
本書の一部あるいは全部を無断で複写(コピー)することは、著作権法上の例外を除き禁じられています。

40P、26×25cm ©2016, illustration,Samiro YUNOKI, essay:Kazuki MIYAZAWA
Printed in Japan. ISBN978-4-89588-136-4 C8793

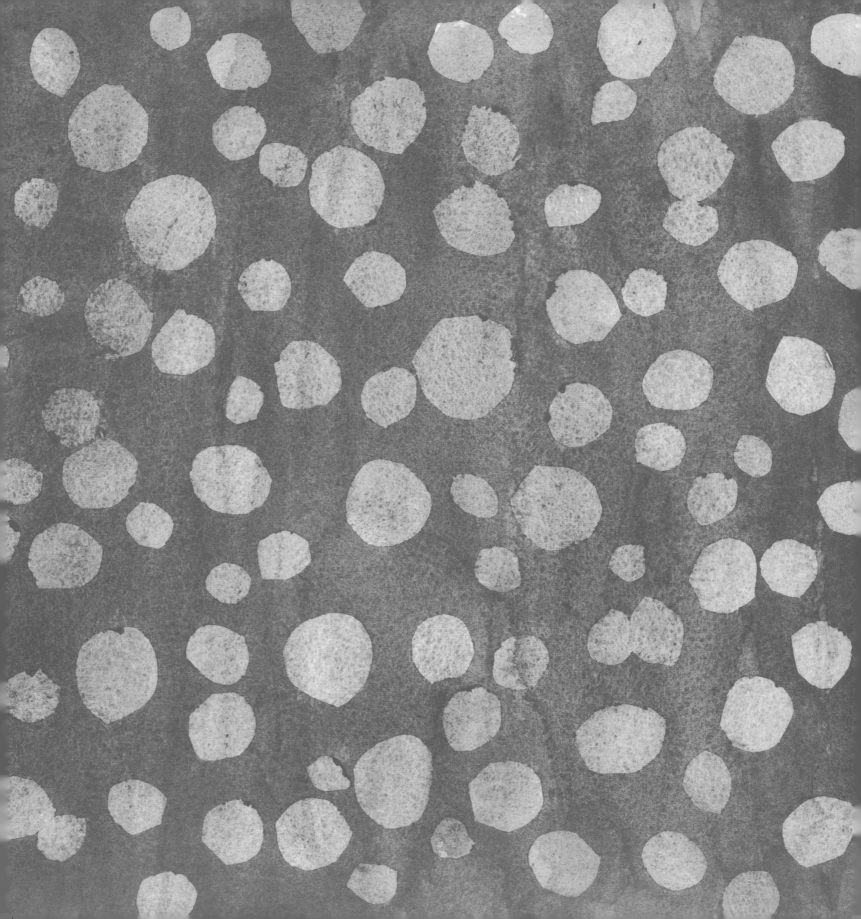